김상돈 교수의
청목 캘리그라피
쉽게 따라쓰기

중급

푸른e미디어

청목체 캘리그라피 잘 쓰는 법

1. 청목체는 필압 조절에 의한 선의 강약과 질감을 표현하는 것에 중점을 둔 캘리그라피의 양 식이다. 따라서 본 교재는 필압 조절에 의해 쓰도록 설명을 부분적으로 표시하여 이해를 돕고 쉽게 배울 수 있도록 구성했다. 여기서 필압이란 붓의 누르고 힘을 빼는 정도의 힘 조절을 이야기한다.

2. 청목체는 글자의 크기 변화를 많이 주어 글자의 크고 작은 정도의 차이를 넓혀서 써야 한다. 이것은 글자의 크기에 의한 비례감을 주어 조형미를 표현하고자 한 것이다.

3. 청목체는 가로선과 세로선이 수평과 수직의 통일감을 기본으로 써야 한다. 반드시 가로선은 수평을 유지하고, 세로선은 90도 수직 선으로 써야 한다.

4. 청목체는 글자의 높낮이의 변화를 주어 일직선상의 글씨보다는 높고 낮은 운동감을 통해 조형적 아름다움을 표현해야 한다.

5. 선의 두께는 가장 가는 선부터 가장 두꺼운 선까지 다양한 선이 모여서 입체감을 주도록 해야 한다.

6. 붓의 크기는 모나미 볼펜 크기 정도의 붓이면 쉽게 쓸 수 있다. 붓끝까지 먹물을 묻히고 먹물의 양을 조절하면서 붓끝이 송곳처럼 뾰족할 때 글씨를 써야 한다. 그래야 선이 원하는 모양으로 표현할 수 있다.

7. 붓을 잡는 방법은 평소 필기 습관대로 자유롭게 잡고 쓴다. 서예의 붓 잡는 방식은 적합하지 않다.

8. 붓은 사용 후 흐르는 물에 빨아서 잘 말려두어야 오래 쓸 수 있다.

9. 청목체는 'ㅇ', 'ㅁ', 'ㅂ'의 선이 붙지 않아서 면이 아닌 선으로 인식하도록 써야 한다.

10. 청목체는 받침이 있는 글자의 모든 받침은 작고 가늘게 써야 한다.

11. 청목체는 자간을 좁혀서 덩어리감을 만들어야 한다.

12. 청목체는 글의 흐름을 염두 해서 배치를 해야 한다. 글은 흐름이 중요하므로 먼저 습작을 한 후 쓰면 도움이 된다. 글의 배치는 많은 연습을 통해 배워야 하며, 따라쓰기 교재를 통해 감각을 익혀야 한다.

13. 청목체의 글씨는 가는 선 연습을 많이 해야 한다. 특히, 가는 선은 붓의 필압에 의해 써야 하므로 연습을 많이 하다 보면 자연스럽게 쓸 수 있다.

14. 청목체에서 중요한 것은 붓의 속도다. 속도에 의해 거칠고 매끈한 선의 질감을 표현하게 된 다. 이러한 속도에 의한 연습으로 질감 표현 능력을 키우는 것이 좋다.

15. 청목체에서 훈련이 되면 청목어눌체(조형체)를 써보면 또 다른 느낌을 만들어 낼 수 있다.

붓을 눌러서 출발한 후

한 획으로 빠르게 쓴다.

각도를 참고해서 점을 찍는다.

붓을 세워서 가늘게 쓴다.

한 획으로 빠르게 붓을 세워서 쓴다.

❶붓을 세워서 가늘게 표현하며, 빠른 속도로
한 획으로 쓴다.

❶번의 가는 선을 참고하고
❷번의 선은 붓을 세워서 빠르게 쓴다.

기울기를 참고한다.
❶번 지점부터 붓을 세워서 가는 선으로 전환한다.

❷처럼 수평선으로 가늘게 쓴다.

'는'과 같은 조사는 작고 가늘게 쓴다.

글의 흐름을 참고하며 자간을 줄이고
전체적으로 '덩어리감'을 표현한다.

'점'의 위치는 수평을 맞춘다.

❶❷❸처럼 문장의 중심이 되는 단어를 부각하며,
컬러로 쓸 경우 크기와 컬러를 고려하며 강조한다.

청목흘림체로 쓴다.
❶번의 경우, 붓끝을 살려서 가는 선으로 쓴다.

붓을 90° 세워서 붓끝 털 한 가닥으로
속도감 있게 쓴다.

끝이 날리지 않게 쓴다.

꽃술의 봉우리처럼 마감은 '점'이 되게 표현한다.

'꼴'자를 내리고, 나머지 글자는 윗선에 수평을 맞춘다.

'중'자를 올리고, 나머지 글자는 윗선에 수평을 맞춘다.

❶번은 한 획으로 기울게 쓴다.

붓끝을 이용하여 한 획으로 빠르게 쓴다.

붓끝을 세워서 빠르게 쓴다.

거칠게 표현한다.

매우 가늘게 쓴다.

작은 글씨에도 강약을 쥐어 글씨의 조형감이 표현된다.

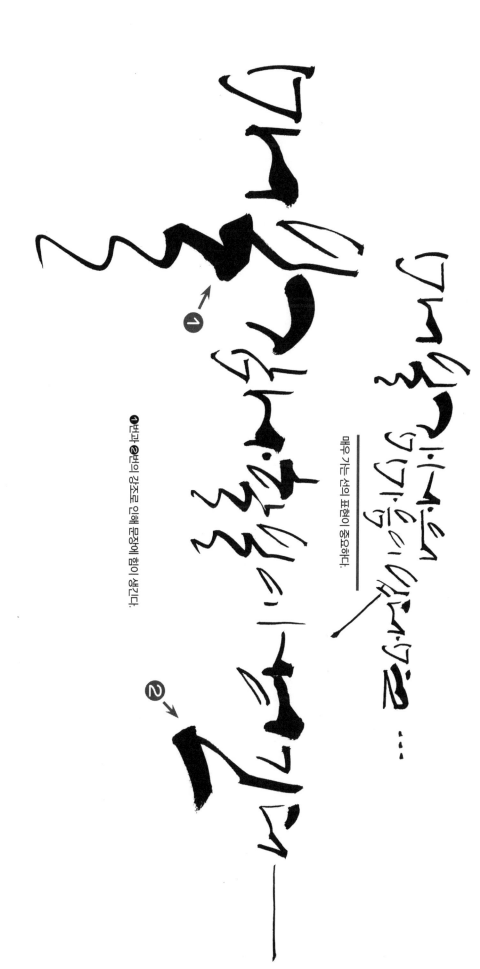

매우 가는 선의 표현이 중요하다.

❶번과 ❷번의 강조로 인해 문장에 힘이 생긴다.

계단식 끝의 흐름을 참고한다.

강조할 단어는 컬러 사용 시 선택한다.

문장 중에 굳게 써야 할 부분이 있어야 문장에 힘이 생긴다.
굳게 써야 할 부분은 최대한 굳게 쓰고, 가늘게 써야 할 부분은
최대한 가늘게 쓰도록 한다.

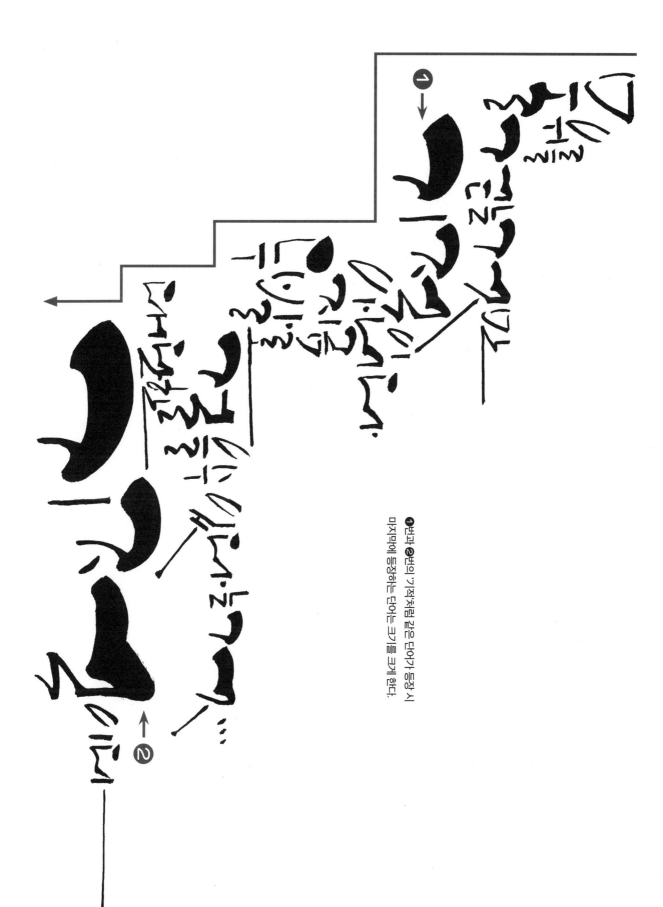

①번과 **②**번의 '기적처럼 같은 단어가 등장 시
마지막에 등장하는 단어는 크기를 크게 한다.

청묵흘림체는 과감하며
붓의 속도에 민감하다.

글자와 글자 사이를 중해서 덩어리감을 만들어야 한다.

❷번처럼 선의 변화가 한 획에서 표현되도록 써야 한다.

❶번처럼 중복되는 글자는 반드시 높낮이와 크기에 변화를 줘야 한다.

누군가 좋아

하고 싶다서기를

그대는

청춘이다

그리고

봄이다

'청'과 '봄'처럼 문장의 중요한 단어는
크기와 컬러로 강조한다.

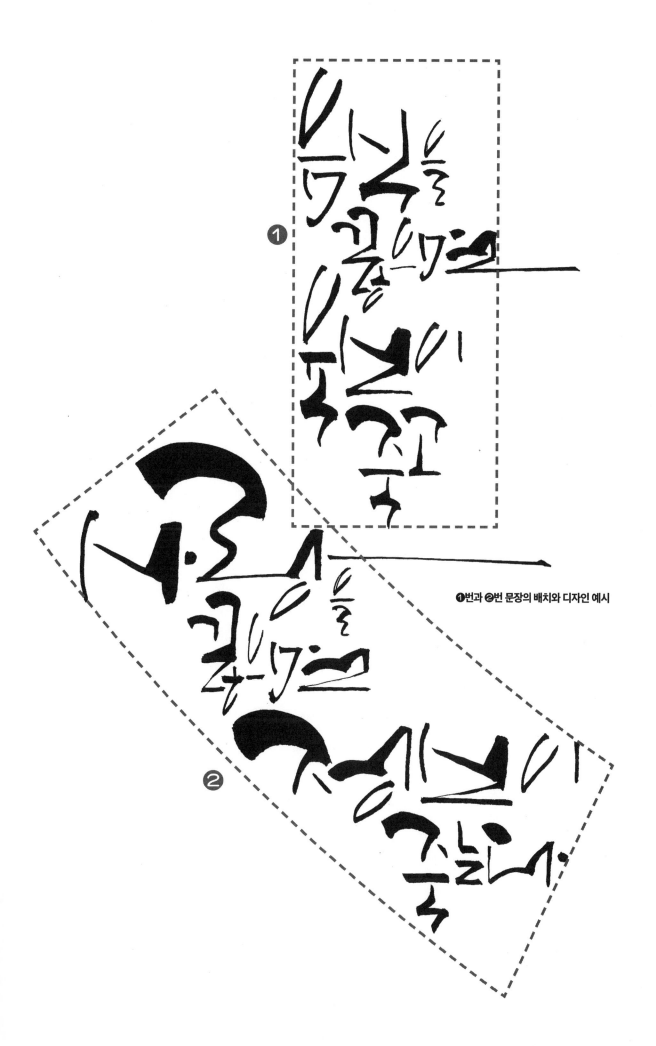

❶번과 ❷번 문장의 배치와 디자인 예시

① 번과 ② 번처럼 가는 선의 길이를 다르게 한다.

'자녀교육은 없다'처럼 획을 아주 굵고, 아주 가늘게 써본다.

받침 'ㅅ'은 우측으로 가늘게 쓴다.

'장수하리라'처럼 문장을 흘림체로 써본다.

'실'자의 'ㄹ'처럼 받침을 강조하면 문장에 힘이 생긴다.

청목정체가 아닌 청목흘림체로 쓴 사례 :
흘림체는 '정체'를 기본으로 자유롭게 표현한다.
'울'자의 'ㄹ' 받침처럼 붓의 흐름을 자유롭게 표현하여 쓴다.

얼굴은 ··· 고개를···
지개는 ㅡ ㅏ향 ··도
쉬ㄴ편향한 ㅡ
ㅏ ㅇㅣ를 ㄴ
란ㅡ ㄱㅡ게로···

乙

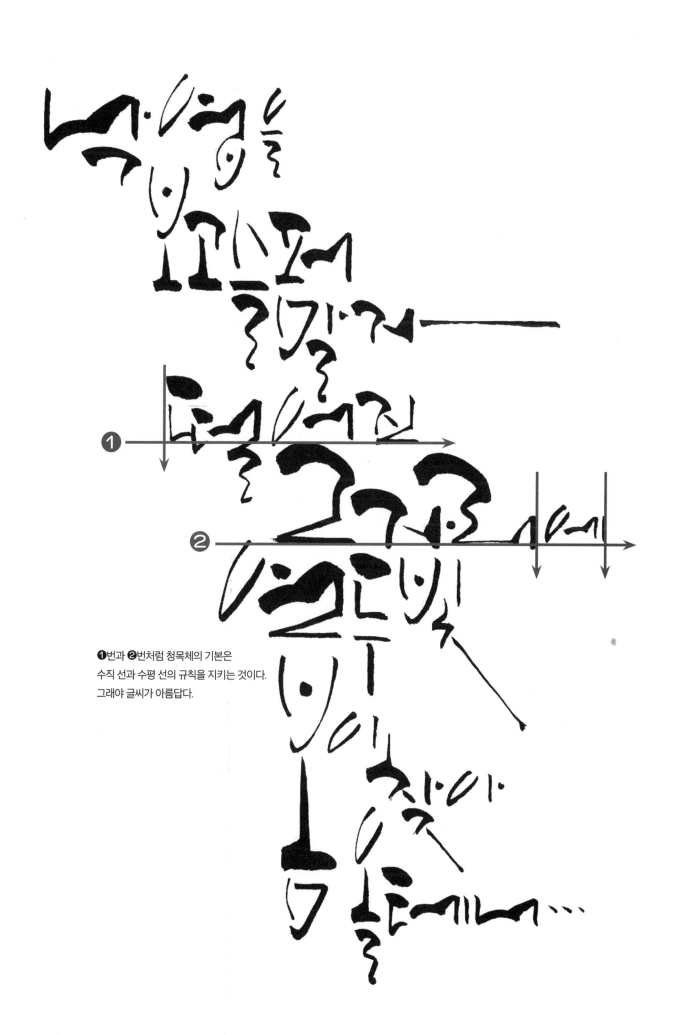

❶번과 ❷번처럼 청목체의 기본은
수직 선과 수평 선의 규칙을 지키는 것이다.
그래야 글씨가 아름답다.

청목흘림체의 예시 :
❶번과 ❷번처럼 선의 강약을 과감하게 표현해 본다.

❶❷❸번처럼 글씨의 강약을 고려하여 표현하면 문장 전체가 조형적이며 입체감 있게 느껴진다.

이 작품은 한글 캘리그래피로 표현된 예술 작품입니다.

가는 선과 굵은 선의 조화가 문장의 힘을 만들어 낸다.

글씨의 가는 선과 세로 선의 규칙을 지키며
선의 두께, 글자의 크기 변화를 표현하면
좋은 작품이 만들어진다.

전체적으로 여백을 채우면서 글을 써야 한다.
❶번처럼 강조하고자 하는 단어를 선택하여 크기를 키우고 컬러로 표현한다.
❷번처럼 강조할 단어 글자는 글을 쓰기 전에 미리 결정하면 도움이 된다.

❶→

←❷

글을 쓰기 전에 글의 흐름을 미리 구상하여 쓰는 것
은 대단히 중요하다. 자간을 좁히고 글자의 크기 조
절과 컬러 조합으로 멋진 작품이 탄생된다.

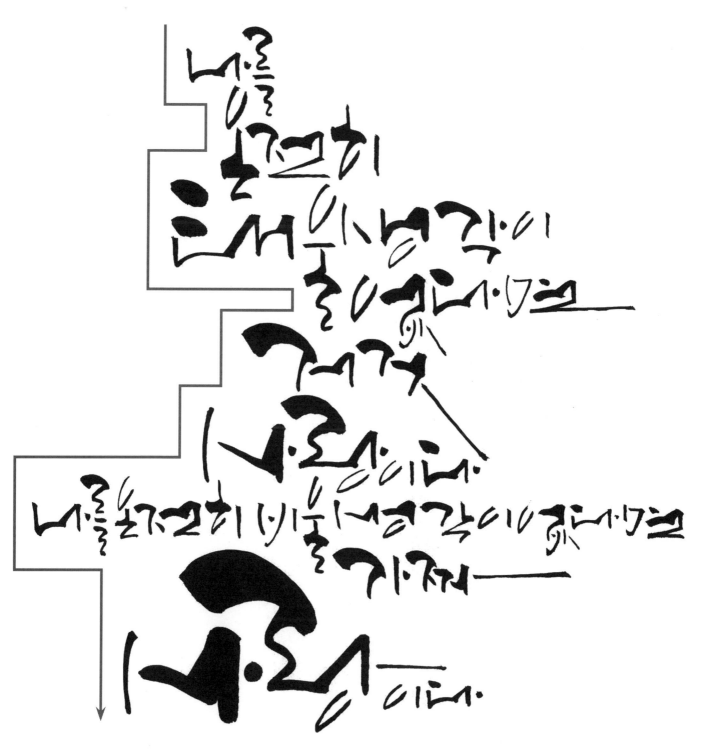

글의 배치는 중급 과정에서 매우 중요하다.
글의 흐름을 미리 계획하고 쓰면 좋은 작품을 만들 수 있다.

너를
혼자서
혼자 사람잡이
이
그느느

너를 혼자서 비로소 사람잡이 한다 가져——

다.

세상을 사람에게 맞추어 억지로 만드는 것보다 ①→ 주어진 것을

①번과 ②번은 흘림체다. 과감하고 자신 있게 붓을 사용해야 한다.

넉넉히 자연에게 ②→ 맞추어 받으라———

김상돈 교수의 청목 캘리그라피 쉽게 따라쓰기(중급)

●

초판 1쇄 발행 2022년 12월 15일

●

글쓴이 김상돈

●

펴낸이 김왕기
편집부 원선화, 김한솔
디자인 푸른영토 디자인실

●

펴낸곳 **푸른e미디어**
　　　　　주소 경기도 고양시 일산동구 장항동 865 코오롱레이크폴리스1차 A동 908호
　　　　　전화 (대표)031-925-2327, 070-7477-0386~9 · 팩스 | 031-925-2328
　　　　　등록번호 제2005-24호(2005년 4월 15일)
　　　　　홈페이지 www.blueterritory.com
　　　　　전자우편 book@blueterritory.com

●

ISBN 979-11-88287-92-5　13650
ⓒ김상돈, 2022